唐诗

三百首精选

行楷

荆霄鹏 书

浙江古籍出版社

送李少府贬峡中王少府贬长沙

高 适

嗟君此别意何如，驻马衔杯问谪居。

巫峡啼猿数行泪，衡阳归雁几封书。

青枫江上秋帆远，白帝城边古木疏。

圣代即今多雨露，暂时分手莫踌躇。

赏析 这是一首送别诗，是诗人为送两位被贬官的友人而作，寓有劝慰鼓励之意。一诗同赠两人，内容与情感交错进行，但结构严谨。全诗情感不悲观，也不消极。

同题仙游观

韩 翃

仙台初见五城楼，风物凄凄宿雨收。

山色遥连秦树晚，砧声近报汉宫秋。

疏松影落空坛静，细草香生小洞幽。

何用别寻方外去，人间亦自有丹丘。

赏析 这首诗写道士的楼观，是一首游览题咏之作，描绘了雨后仙游观高远开阔、清幽雅静的景色，盛赞道家观宇胜似人间仙境，表现了诗人对道家修行生活的企慕。

远上寒山石径斜，白云生处有人家。

遥望洞庭山水翠，白银盘里一青螺。

姑苏城外寒山寺，夜半钟声到客船。

目 录

九日登望仙台呈刘明府

崔曙

汉文皇帝有高台，此日登临曙色开。

三晋云山皆北向，二陵风雨自东来。

关门令尹谁能识，河上仙翁去不回。

且欲近寻彭泽宰，陶然共醉菊花杯。

赏析 这首诗描写了诗人重阳节登临望仙台所见的雄伟壮丽景色，指出就近邀友畅饮要比寻访神仙畅快舒适。这首诗写景气势雄浑，酣畅淋漓，转承流畅自然。

送魏万之京

李颀

朝闻游子唱离歌，昨夜微霜初度河。

鸿雁不堪愁里听，云山况是客中过。

关城曙色催寒近，御苑砧声向晚多。

莫是长安行乐处，空令岁月易蹉跎。

赏析 这是一首送别诗，前六句描写出发前和送别时的景色；后两句劝诫对方，不要虚掷光阴，要抓紧时间成就一番事业。全诗善于炼句，为后人所称道，且叙事、写景、抒情交织，由景生情，引人共鸣。

飞花令 山 ❶

山光物态弄春晖，莫为轻阴便拟归。

孤山寺北贾亭西，水面初平云脚低。

西塞山前白鹭飞，桃花流水鳜鱼肥。

控笔训练

　　控笔训练就是将汉字复杂的用笔方法和字形结构简化为单一、明确的线条进行书写。通过书写线条来感受行笔动作，线条间的位置关系也能更清晰地呈现汉字笔画的排列规律，大大降低书写难度。

横线　　　　　　　　　　　　　竖线

左弧线　　　　　　　　　　　　右弧线

竖钩线　　　　　　　　　　　　竖提线

横折线　　　　　　　　　　　　竖折线

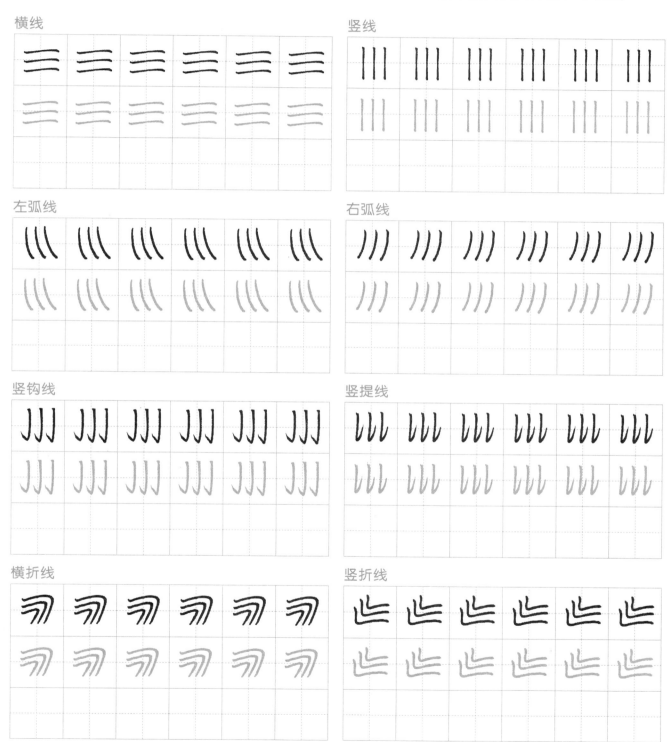

左迁至蓝关示侄孙湘

韩愈

一封朝奏九重天，夕贬潮州路八千。

欲为圣明除弊事，肯将衰朽惜残年！

云横秦岭家何在？雪拥蓝关马不前。

知汝远来应有意，好收吾骨瘴江边。

赏析 这首诗抒发了诗人既悲且愤的情感。悲，显见于颈联和尾联；愤，则主要表现在首联和颔联。全诗熔叙事、写景、抒情于一炉，诗味浓郁，感情真切，对比鲜明。

咸阳城东楼

许浑

一上高城万里愁，蒹葭杨柳似汀洲。

溪云初起日沉阁，山雨欲来风满楼。

鸟下绿芜秦苑夕，蝉鸣黄叶汉宫秋。

行人莫问当年事，故国东来渭水流。

赏析 此诗用云、日、风、雨层层推进，又以绿芜、黄叶来渲染，勾勒出一个萧条凄凉的意境，借秦苑、汉宫的荒废，抒发了对家国衰败的无限感慨。

独怜幽草涧边生，上有黄鹂深树鸣。

宜阳城下草萋萋，涧水东流复向西。

江雨霏霏江草齐，六朝如梦鸟空啼。

下弧线

波浪线

圆圈线

螺旋线

横连点

三连横

三连竖

折连线

● 自由练习

雁门太守行

李贺

黑云压城城欲摧，甲光向日金鳞开。

角声满天秋色里，塞上燕脂凝夜紫。

半卷红旗临易水，霜重鼓寒声不起。

报君黄金台上意，提携玉龙为君死。

赏析 这是一首描写战争场面的诗歌，语言峭奇，构思新奇，形象丰富。全诗写了三个画面：一是白天，表现官军戒备森严；二是黄昏前，表现刻苦练兵；三是午夜，写官军出其不意地袭击敌人。

酬乐天扬州初逢席上见赠

刘禹锡

巴山楚水凄凉地，二十三年弃置身。

怀旧空吟闻笛赋，到乡翻似烂柯人。

沉舟侧畔千帆过，病树前头万木春。

今日听君歌一曲，暂凭杯酒长精神。

赏析 这首诗既显示诗人对世事变迁和仕宦升沉的豁达襟怀，又表现了诗人的坚定信念和乐观精神，同时又暗含哲理，表明新事物必将取代旧事物。

飞花令 草 ❶

草树知春不久归，百般红紫斗芳菲。

细草微风岸，危樯独夜舟。

林暗草惊风，将军夜引弓。

五言/七言四句古诗

静夜思

李白

床前明月光，
疑是地上霜。
举头望明月，
低头思故乡。

赏析 这是一首写远客思乡之情的诗，诗以清新质朴的语言雕琢出明静醉人的秋夜的意境。情景直白却动人，让人百读不厌，回味无穷。

赠汪伦

李白

李白乘舟将欲行，
忽闻岸上踏歌声。
桃花潭水深千尺，
不及汪伦送我情。

赏析 这是一首表达朋友间深情厚谊的送别诗，前两句描写送别的场景，后两句用比喻的手法，将无形的友情有形化，以潭水寓情，匠心独运，别具风采。

独坐敬亭山

李白

众鸟高飞尽，
孤云独去闲。
相看两不厌，
只有敬亭山。

赏析 这首诗借景抒情，借此地无言之景，抒内心无奈之情。诗人在被拟人化了的敬亭山中寻到慰藉，其内心深处的孤独之情被表现得更加突出。

望庐山瀑布

李白

日照香炉生紫烟，
遥看瀑布挂前川。
飞流直下三千尺，
疑是银河落九天。

赏析 这首诗形象地描绘了庐山瀑布雄奇壮丽的景色，成功地运用了比喻、夸张和想象的手法，构思奇特，语言生动形象、洗练明快，反映了诗人对祖国大好河山的无限热爱。

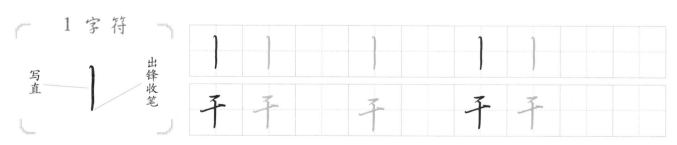

1 字符

写直　出锋收笔

| 丨 | 丨 | | 丨 | | 丨 | 丨 |
| 干 | 干 | | 干 | | 干 | 干 |

黄鹤楼

崔　颢

昔人已乘黄鹤去，此地空余黄鹤楼。

黄鹤一去不复返，白云千载空悠悠。

晴川历历汉阳树，芳草萋萋鹦鹉洲。

日暮乡关何处是？烟波江上使人愁。

赏析 这首诗是吊古怀乡之佳作。诗人登临古迹黄鹤楼，泛览眼前景物，即景而生情，诗兴大作，脱口而出，一泻千里，既自然宏丽，又饶有风骨。

钱塘湖春行

白居易

孤山寺北贾亭西，水面初平云脚低。

几处早莺争暖树，谁家新燕啄春泥。

乱花渐欲迷人眼，浅草才能没马蹄。

最爱湖东行不足，绿杨阴里白沙堤。

赏析 这是一首描绘西湖美景的名篇。诗中处处扣紧环境和季节的特征，把刚刚披上春天外衣的西湖，描绘得生意盎然，恰到好处，抒发了诗人对春天的无限喜爱和对西湖的无比热爱之情。

日出江花红胜火，春来江水绿如蓝。

若待上林花似锦，出门俱是看花人。

山城过雨百花尽，榕叶满庭莺乱啼。

夜宿山寺

李 白

危楼高百尺，

手可摘星辰。

不敢高声语，

恐惊天上人。

赏析 这是一首写景的短诗。诗中记录了李白夜游寺庙的有趣经历。全诗运用夸张的手法，形象而又逼真地写出了山寺之奇高、星夜之奇妙。

望天门山

李 白

天门中断楚江开，

碧水东流至此回。

两岸青山相对出，

孤帆一片日边来。

赏析 这首诗意境开阔，气魄豪迈，音节和谐流畅，语言形象生动，画面色彩鲜明。虽然只有短短的四句二十八字，但它所构成的意境优美、壮阔，读时恍若置身其中。

玉阶怨

李 白

玉阶生白露，

夜久侵罗袜。

却下水精帘，

玲珑望秋月。

赏析 这首宫怨诗，虽曲名有"怨"字，但全诗无一语正面写怨情，仅以抒情的笔调来写人，引读者步入诗情的最幽微之处，为读者保留想象的余地。

早发白帝城

李 白

朝辞白帝彩云间，

千里江陵一日还。

两岸猿声啼不住，

轻舟已过万重山。

赏析 这首诗运用夸张和想象的手法，描写了白帝城到江陵一段的江景，水流急速，船行在江面上就像飞一样，表现了诗人忽闻得赦，绝处逢生，历经磨难，重获自由的轻松愉快之情。

一字符

右上斜　末端回带

一

长沙过贾谊宅

刘长卿

三年谪宦此栖迟,万古惟留楚客悲。

秋草独寻人去后,寒林空见日斜时。

汉文有道恩犹薄,湘水无情吊岂知?

寂寂江山摇落处,怜君何事到天涯!

赏析 这首诗是诗人被贬路过长沙时所作。前四句写贾谊旧宅的萧条冷落,后四句写诗人对此情此景的伤感之情,抒发自己被谪宦的哀惋叹喟。全诗含蓄蕴藉,感情哀楚动人。

晚次鄂州

卢纶

云开远见汉阳城,犹是孤帆一日程。

估客昼眠知浪静,舟人夜语觉潮生。

三湘愁鬓逢秋色,万里归心对月明。

旧业已随征战尽,更堪江上鼓鼙声。

赏析 这是一首即景抒怀诗。整首诗温婉流畅,通畅自然,意境深邃,以细腻的感受刻画诗人的游船之旅与怀旧之情,展示了深切的人生感慨与情怀况味。

飞花令 花 ①

花径不曾缘客扫,蓬门今始为君开。

乱花渐欲迷人眼,浅草才能没马蹄。

去年花里逢君别,今日花开又一年。

怨情

李 白

美人卷珠帘，
深坐颦蛾眉。
但见泪痕湿，
不知心恨谁。

赏析 这首诗表达了一个孤独女子的思念之情。作者只勾勒了几个普通点，却构成一幅简单的画面，同时又留下无限的遐想。

黄鹤楼送孟浩然之广陵

李 白

故人西辞黄鹤楼，
烟花三月下扬州。
孤帆远影碧空尽，
唯见长江天际流。

赏析 这是一首送别诗。诗作以绚丽的烟花春色和浩瀚的长江为背景，将一腔离情巧妙地寓于写景之中，绘出了一幅意境开阔、情丝不绝、色彩明快的送别友人图。

鹿柴

王 维

空山不见人，
但闻人语响。
返景入深林，
复照青苔上。

赏析 这首诗描绘的是鹿柴附近的空山深林傍晚时分的幽静景色。诗的绝妙之处在于以动衬静，以局部衬全局，清新自然，毫不做作。

闻王昌龄左迁龙标遥有此寄

李 白

杨花落尽子规啼，
闻道龙标过五溪。
我寄愁心与明月，
随君直到夜郎西。

赏析 这首诗是诗人因好友贬官而作，以此抒发感慨、寄以慰藉，写出了诗人对好友怀才不遇的惋惜和同情。通过丰富的想象，给予抽象的"愁心"以物的属性，它竟会随人逐月到夜郎西。

2 字符

右上斜 乙 夹角小

乙 乙 乙 乙 乙
功 功 功 功 功

夜归鹿门歌

孟浩然

山寺钟鸣昼已昏，渔梁渡头争渡喧。

人随沙岸向江村，余亦乘舟归鹿门。

鹿门月照开烟树，忽到庞公栖隐处。

岩扉松径长寂寥，唯有幽人自来去。

> **赏析** 这首诗通过描写诗人夜归鹿门山的所见所闻所感，抒发了诗人的隐逸情怀。整首诗按照时空顺序，分别写了江边和山中两个场景，先动后静，以动衬静，写出鹿门清幽的景色，表现了诗人恬静的心境。

江州重别薛六柳八二员外

刘长卿

生涯岂料承优诏，世事空知学醉歌。

江上月明胡雁过，淮南木落楚山多。

寄身且喜沧洲近，顾影无如白发何。

今日龙钟人共老，愧君犹遣慎风波。

> **赏析** 综观全诗，或委婉托讽，或直抒胸臆，或借景言情，运用多种笔墨，向友人倾诉了因诬陷而遭贬谪的痛苦情怀。语言看似质实，却不乏风流文采。

飞花令 春 ②

江水流春去欲尽，江潭落月复西斜。

今夜偏知春气暖，虫声新透绿窗纱。

舍南舍北皆春水，但见群鸥日日来。

鸟鸣涧

王 维

人闲桂花落，

夜静春山空。

月出惊山鸟，

时鸣春涧中。

赏析 这首诗描绘的是山间春夜中幽静而美丽的景色，侧重于表现夜间春山的宁静幽美。全诗旨在写静，却以动景处理，这种反衬的手法极见诗人的禅心与禅趣。

峨眉山月歌

李 白

峨眉山月半轮秋，

影入平羌江水流。

夜发清溪向三峡，

思君不见下渝州。

赏析 诗中连用了五个地名，构思精巧，不着痕迹，诗人经过的地点依次是：峨眉山—平羌江—清溪—三峡—渝州，用虚实结合的写法，为我们描绘了一幅千里蜀江行旅图。

竹里馆

王 维

独坐幽篁里，

弹琴复长啸。

深林人不知，

明月来相照。

赏析 这首诗写山林幽居情趣。它妙在以自然平淡的笔调，描绘出清新动人的月夜幽林的意境，夜静人寂，融情、景为一体，表现出清静安详的境界。

春夜洛城闻笛

李 白

谁家玉笛暗飞声，

散入春风满洛城。

此夜曲中闻折柳，

何人不起故园情。

赏析 全诗紧扣一个"闻"字，抒写诗人闻笛的感受。通过想象和夸张的手法，生动地描绘出了笛声在春夜中随着春风在空中绵延回荡、悠悠不绝的意境，表达了诗人的思乡之情。

3 字符

稍平

夹角大，圆转

3　3　　　3　　　3　3

月　月　　　月　　　月　月

锦 瑟

李商隐

锦瑟无端五十弦,一弦一柱思华年。

庄生晓梦迷蝴蝶,望帝春心托杜鹃。

沧海月明珠有泪,蓝田日暖玉生烟。

此情可待成追忆,只是当时已惘然。

赏析 诗人借用大量典故,采用比兴手法,运用联想与想象,把听觉的感受转化为视觉形象,以片段意象的组合创造出朦胧的境界,以昔衬今,加倍渲染了今日追忆时难以禁受的怅惘悲凉。

隋 宫

李商隐

紫泉宫殿锁烟霞,欲取芜城作帝家。

玉玺不缘归日角,锦帆应是到天涯。

于今腐草无萤火,终古垂杨有暮鸦。

地下若逢陈后主,岂宜重问《后庭花》!

赏析 全诗寓议论于形象之中,寄慨深沉。古代史事和现实情景相结合,使诗的内涵丰富,发挥了艺术的表现力。通篇炼字遣词精粹工致,手法灵活,色彩鲜明,意脉舒畅。

飞花令 春 ❶

春蚕到死丝方尽,蜡炬成灰泪始干。

三春白雪归青冢,万里黄河绕黑山。

长恨春归无觅处,不知转入此中来。

杂 诗

王 维

君自故乡来，

应知故乡事。

来日绮窗前，

寒梅著花未？

赏析 这首诗通篇运用借问法，以第二人称叙写。四句都是游子向故乡来人的询问之辞。纯用白描记言，却简洁地将"我"在特定情形下的感情、心理、神态、口吻等表现得淋漓尽致。

九月九日忆山东兄弟

王 维

独在异乡为异客，

每逢佳节倍思亲。

遥知兄弟登高处，

遍插茱萸少一人。

赏析 这首诗写出了游子的思乡怀亲之情。语言朴素自然，又曲折有致，诗意反复跳跃，含蓄深沉。其中"每逢佳节倍思亲"更是千古名句。

相 思

王 维

红豆生南国，

春来发几枝。

愿君多采撷，

此物最相思。

赏析 这首诗借咏物而寄相思，是眷怀友人之作。语言朴素无华，富于想象；通过设问寄语，意味深长地寄托情思。全篇直抒胸臆，韵律和谐、柔美。

山 行

杜 牧

远上寒山石径斜，

白云生处有人家。

停车坐爱枫林晚，

霜叶红于二月花。

赏析 这首诗描绘的是秋之色，展现出一幅动人的山林秋色图。诗中写了山路、白云、人家、枫叶等景物，构成了一幅和谐统一的画面。

三字符

三 平行等距

三 三　　三　　三 三

兰 兰　　兰　　兰 兰

咏怀古迹·其二

杜甫

摇落深知宋玉悲，风流儒雅亦吾师。

怅望千秋一洒泪，萧条异代不同时。

江山故宅空文藻，云雨荒台岂梦思。

最是楚宫俱泯灭，舟人指点到今疑。

赏析 这是一首咏怀古迹诗，诗人亲临实地，亲自凭吊古迹，从而联想到自己的身世。诗中表现了诗人对宋玉的崇拜，并为宋玉死后被人曲解而鸣不平。

无题

李商隐

相见时难别亦难，东风无力百花残。

春蚕到死丝方尽，蜡炬成灰泪始干。

晓镜但愁云鬓改，夜吟应觉月光寒。

蓬山此去无多路，青鸟殷勤为探看。

赏析 这是一首感情深挚、缠绵委婉、咏叹忠贞爱情的诗篇。诗人情真意切而又含蓄蕴藉地写出了浓郁的离别之恨和缠绵的相思之苦。

纷纷暮雪下辕门，风掣红旗冻不翻。

剑河风急雪片阔，沙口石冻马蹄脱。

试拂铁衣如雪色，聊持宝剑动星文。

送 别

王 维

山中相送罢，
日暮掩柴扉。
春草年年绿，
王孙归不归。

赏析 这是一首离别诗，诗中没有写离亭饯别的依依不舍，却更进一层写冀望别后重聚。情感曲折别致，独具匠心，耐人寻味。

清 明

杜 牧

清明时节雨纷纷，
路上行人欲断魂。
借问酒家何处有？
牧童遥指杏花村。

赏析 这首诗描写清明时节的天气特征，抒发了孤身行路之人的情绪和希望。诗人用优美而生动的语言，展现了一幅雨中问路图，先抑后扬，波澜起伏。

送灵澈

刘长卿

苍苍竹林寺，
杳杳钟声晚。
荷笠带斜阳，
青山独归远。

赏析 这首诗描绘的是诗人送灵澈返回竹林寺时的情景，画面秀美，构思精致，语言精练，既表现了灵澈的潇洒出尘之致，也流露出诗人自己悠然淡远的心境。

江南春

杜 牧

千里莺啼绿映红，
水村山郭酒旗风。
南朝四百八十寺，
多少楼台烟雨中。

赏析 诗中不仅描绘了明媚的江南春光，而且还再现了江南烟雨蒙蒙的楼台景色，使江南风光更加神奇迷离，别有一番情趣。迷人的江南，经过诗人生花妙笔的点染，显得更加令人心旌摇荡了。

4 字符

竖起笔高
写长、写直
横右上斜

屮 屮 屮 屮 屮

生 生 生 生 生

登楼

杜甫

花近高楼伤客心，万方多难此登临。

锦江春色来天地，玉垒浮云变古今。

北极朝廷终不改，西山寇盗莫相侵。

可怜后主还祠庙，日暮聊为《梁甫吟》。

赏析 这是一首感时抚事的诗。通过写登楼的观感，俯仰瞻眺山川古迹，将国家的动荡、自己的感怀和眼前之景融合在一起，用字凝练，对仗工整，抒发了诗人对佞臣当道的不满和对报国无门的感慨。

阁夜

杜甫

岁暮阴阳催短景，天涯霜雪霁寒宵。

五更鼓角声悲壮，三峡星河影动摇。

野哭几家闻战伐，夷歌数处起渔樵。

卧龙跃马终黄土，人事音书漫寂寥。

赏析 诗人围绕题目，从几个重要侧面书写夜宿西阁的所见所闻所感，从寒宵雪霁写到五更鼓角，从天空星河写到江上洪波，从山川形胜写到战乱人事，从当前现实写到千年往迹。气象雄阔，有上天下地、俯仰古今之气概。

飞花令 雪 ❶

雪净胡天牧马还，月明羌笛戍楼间。

白雪却嫌春色晚，故穿庭树作飞花。

天山雪后海风寒，横笛遍吹《行路难》。

37

听弹琴

刘长卿

冷冷七弦上，
静听松风寒。
古调虽自爱，
今人多不弹。

赏析 这是一首托物言志诗，写诗人静听弹琴，表现弹琴人技艺高超，并借古调受冷遇以抒发自己怀才不遇和知音稀有的遗憾。

泊秦淮

杜 牧

烟笼寒水月笼沙，
夜泊秦淮近酒家。
商女不知亡国恨，
隔江犹唱后庭花。

赏析 前两句写秦淮夜景，后两句抒发感慨，借陈后主(陈叔宝)因追求荒淫享乐终至亡国的历史，讽刺那些不从中汲取教训而醉生梦死的晚唐统治者，表现了诗人对国家命运的无比关怀和深切忧虑。

送上人

刘长卿

孤云将野鹤，
岂向人间住。
莫买沃洲山，
时人已知处。

赏析 这是一首送僧人归山的送别诗。诗人劝上人隐居冷寂的深山，不要到热闹的名胜去沽名钓誉。语言妙趣横生，闲散淡远，构思精巧。

赤 壁

杜 牧

折戟沉沙铁未销，
自将磨洗认前朝。
东风不与周郎便，
铜雀春深锁二乔。

赏析 这首诗以地名为题，实则是怀古咏史之作。诗人借一件古物来兴起对前朝人物和事迹的慨叹，并评论战争成败的原因，借史事以吐其胸中抑郁不平之气。

5 字符

上紧下松　**弓**　稍左斜

| 弓 | 弓 | | 弓 | | 弓 | 弓 | |
| 考 | 考 | | 考 | | 考 | 考 | |

蜀 相

杜 甫

丞相祠堂何处寻? 锦官城外柏森森。

映阶碧草自春色, 隔叶黄鹂空好音。

三顾频烦天下计, 两朝开济老臣心。

出师未捷身先死, 长使英雄泪满襟。

赏析 这是一首咏史诗。全诗熔情、景、议于一炉, 既有对历史的评说, 又有现实的寓托, 抒发了诗人对诸葛亮才智品德的崇敬和功业未遂的感慨。全诗蕴藉深厚, 寄托遥深, 营造了一种深沉悲凉的意境。

客 至

杜 甫

舍南舍北皆春水, 但见群鸥日日来。

花径不曾缘客扫, 蓬门今始为君开。

盘飧市远无兼味, 樽酒家贫只旧醅。

肯与邻翁相对饮, 隔篱呼取尽余杯。

赏析 这首诗是在成都草堂落成后写的。全诗洋溢着浓郁的生活气息, 流露出诗人诚朴恬淡的情怀和好客的心境。诗好在自然浑成, 一线相接, 如话家常。

天街小雨润如酥, 草色遥看近却无。

清明时节雨纷纷, 路上行人欲断魂。

纵使晴明无雨色, 入云深处亦沾衣。

绝 句

杜甫

迟日江山丽，
春风花草香。
泥融飞燕子，
沙暖睡鸳鸯。

赏析 这首诗的开头用"迟日"突出初春的阳光，以统摄全篇。同时用一"丽"字点染"江山"，表现了春日阳光普照，四野青绿，溪水映日的秀丽景色，抒发了诗人欢悦安适的情怀。

绝 句

杜甫

两个黄鹂鸣翠柳，
一行白鹭上青天。
窗含西岭千秋雪，
门泊东吴万里船。

赏析 这是一首描写大地春回时生机勃勃景象的诗，表达了诗人对祖国山河的热爱和愉悦的情感。全诗一句一景，其中动景、静景、近景、远景交错映现，构成了一幅绚丽多彩、幽美平和的画卷，令人心旷神怡。

八阵图

杜甫

功盖三分国，
名成八阵图。
江流石不转，
遗恨失吞吴。

赏析 这首怀古绝句把怀古和述怀融为一体，具有融议论入诗的特点，语言生动形象，抒情色彩浓郁，给人一种此恨绵绵、余意不尽的感觉。

江畔独步寻花

杜甫

黄师塔前江水东，
春光懒困倚微风。
桃花一簇开无主，
可爱深红爱浅红？

赏析 诗中描绘的是诗人游览黄师塔所见到的美好景致，语言通俗浅显，生活气息十分浓厚，表达了诗人对这种自然生活的喜爱之情。末尾以问句的形式出现，使整个诗意更加活泼可爱，令人回味无穷。

6 字符

绕圈连贯　右上斜

跌

七言八句古诗

闻官军收河南河北

杜 甫

剑外忽传收蓟北，初闻涕泪满衣裳。

却看妻子愁何在，漫卷诗书喜欲狂。

白日放歌须纵酒，青春作伴好还乡。

即从巴峡穿巫峡，便下襄阳向洛阳。

赏析 这是一首叙事抒情诗，诗人喜闻蓟北光复，想到可以挈眷还乡，喜极而泣，这种激情是人所共有的。神态描写逼真，动作刻画细致入微，节奏欢快，对仗工整。

登 高

杜 甫

风急天高猿啸哀，渚清沙白鸟飞回。

无边落木萧萧下，不尽长江滚滚来。

万里悲秋常作客，百年多病独登台。

艰难苦恨繁霜鬓，潦倒新停浊酒杯。

赏析 这是一首重阳登高感怀诗。全诗通过登高所见秋江景色，倾诉了诗人长年漂泊、老病孤愁的复杂感情，慷慨激越，动人心弦。

飞花令 雨 ❶

雨里鸡鸣一两家，竹溪村路板桥斜。

寒雨连江夜入吴，平明送客楚山孤。

墙头雨细垂纤草，水面风回聚落花。

池 上

白居易

小娃撑小艇，

偷采白莲回。

不解藏踪迹，

浮萍一道开。

赏析 这首诗用通俗易懂的语言描绘了一个小孩儿偷采白莲时的有趣场景，诗中有景有色，有行动描写，有心理刻画，细致逼真，富有情趣，活灵活现地勾勒出一个天真烂漫、淘气可爱的小孩儿形象。

江南逢李龟年

杜 甫

岐王宅里寻常见，

崔九堂前几度闻。

正是江南好风景，

落花时节又逢君。

赏析 昔日的荣宠辉煌，今日的沦落寂寥，用江南美景、暮春飞花加以映衬，表现了诗人对开元盛世的怀念，对战乱动荡生活的厌倦，极具沧桑悲凉之感，抒发了国运衰微、人生潦倒的深沉悲叹。

问刘十九

白居易

绿蚁新醅酒，

红泥小火炉。

晚来天欲雪，

能饮一杯无？

赏析 全诗寥寥二十字，主要靠新酒、火炉、暮雪三个意象的组合来完成，字里行间洋溢着热烈欢快的色调和温馨炽热的情谊，表现了温暖如春的诗情。

暮江吟

白居易

一道残阳铺水中，

半江瑟瑟半江红。

可怜九月初三夜，

露似真珠月似弓。

赏析 诗中选取红日西沉到新月东升这一段时间里的两组景物进行描写，运用新颖巧妙的比喻，创造出了一种和谐、宁静的意境，表达了诗人对大自然的热爱之情，也从侧面反映了诗人当时轻松愉快的心情。

7 字符

横稍平 —— **7** 左下斜

7	7		7	7		7	7	
石	石		石		石	石		

望月怀远

张九龄

海上生明月，天涯共此时。

情人怨遥夜，竟夕起相思。

灭烛怜光满，披衣觉露滋。

不堪盈手赠，还寝梦佳期。

赏析 这是一首望月怀思的名篇，情景交融，自然真切。诗的意境幽静秀丽，情感真挚，层层深入，有条不紊。语言明快铿锵，细细品味，韵味无尽。

寄全椒山中道士

韦应物

今朝郡斋冷，忽念山中客。

涧底束荆薪，归来煮白石。

欲持一瓢酒，远慰风雨夕。

落叶满空山，何处寻行迹。

赏析 这首诗表面上看是一片萧疏淡远的景，启人想象的却是表面平淡而实则深挚的情。全诗淡淡写来，却于平淡中见深挚，流露出诗人情感上的跳荡与反复。

青海长云暗雪山，孤城遥望玉门关。

晓镜但愁云鬓改，夜吟应觉月光寒。

朝辞白帝彩云间，千里江陵一日还。

34

春　晓

孟浩然

春眠不觉晓，

处处闻啼鸟。

夜来风雨声，

花落知多少。

赏析 这首小诗初读似觉平淡无奇，反复读之，便觉诗中别有天地。它的艺术魅力不在于华丽的辞藻，不在于奇绝的艺术手法，而在于它的韵味无穷。

望洞庭

刘禹锡

湖光秋月两相和，

潭面无风镜未磨。

遥望洞庭山水翠，

白银盘里一青螺。

赏析 这是一首借景抒情的诗。诗人多次运用比喻的修辞手法，以清新的笔调，形象生动地描绘了洞庭湖山水的优美景致，表达了诗人对大自然的热爱之情。

宿建德江

孟浩然

移舟泊烟渚，

日暮客愁新。

野旷天低树，

江清月近人。

赏析 这首诗以舟泊暮宿为背景，诗中虽然露出一个"愁"字，但立即又将笔触转到景物描写上，从近景写到远景，惆怅和失意油然而生。

浪淘沙·其一

刘禹锡

九曲黄河万里沙，

浪淘风簸自天涯。

如今直上银河去，

同到牵牛织女家。

赏析 这首诗用夸张等写作手法抒发了诗人的浪漫主义情怀，气势大起大落，给人一种磅礴壮阔的雄浑之美。

8 字符

才

绕圈稍大　绕圈稍小

才　才　　才　　才　才

扎　扎　　扎　　扎　扎

次北固山下

<div align="right">王　湾</div>

客路青山外，行舟绿水前。

潮平两岸阔，风正一帆悬。

海日生残夜，江春入旧年。

乡书何处达？归雁洛阳边。

赏析 这是一首羁旅行役诗，诗人借景抒情，描绘了长江下游的早春景色，表达了对祖国山河的热爱，也流露出思乡的真挚情怀。

送杜少府之任蜀州

<div align="right">王　勃</div>

城阙辅三秦，风烟望五津。

与君离别意，同是宦游人。

海内存知己，天涯若比邻。

无为在歧路，儿女共沾巾。

赏析 这首诗是送别名作，意在慰勉友人勿在离别之时悲伤。全诗开合顿挫，气脉流通，意境旷达，一扫往昔送别诗中的悲苦缠绵之气，音调爽朗，清新脱俗，体现出诗人高远的志向和豁达的胸怀。

飞花令 云 ❶

云想衣裳花想容，春风拂槛露华浓。

白云一片去悠悠，青枫浦上不胜愁。

气蒸云梦泽，波撼岳阳城。

悯农·其一

李绅

春种一粒粟，

秋收万颗子。

四海无闲田，

农夫犹饿死。

赏析 这首诗讲述了勤劳的农民凭借他们的双手获得了丰收，到最后却惨遭饿死的残酷现实，表达了诗人对劳动人民的同情和对黑暗社会的控诉。

秋词·其一

刘禹锡

自古逢秋悲寂寥，

我言秋日胜春朝。

晴空一鹤排云上，

便引诗情到碧霄。

赏析 诗人开篇即以议论起笔，断然否定了前人悲秋的观念，表现出诗人乐观自信、斗志昂扬的人生态度。

悯农·其二

李绅

锄禾日当午，

汗滴禾下土。

谁知盘中餐，

粒粒皆辛苦。

赏析 这首诗开头描写了烈日当空的正午农民耕作的辛苦，末尾提醒人们要珍惜农民来之不易的劳动成果，诗中表达了对农民深深的同情和敬重，以及对不平等现实的不满。

芙蓉楼送辛渐

王昌龄

寒雨连江夜入吴，

平明送客楚山孤。

洛阳亲友如相问，

一片冰心在玉壶。

赏析 这首诗构思新颖，淡写朋友的离情别绪，重写自己的高风亮节，也展现了诗人宽广的胸怀和坚强的性格。全诗即景生情，寓情于景，含蓄蕴藉，韵味无穷。

八字符

起笔低、稍短

起笔高、稍长

八

| 八 | 八 | | 八 | | 八 | 八 |
| 兮 | 兮 | | 兮 | | 兮 | 兮 |

题破山寺后禅院

<div align="right">常　建</div>

清晨入古寺，初日照高林。

曲径通幽处，禅房花木深。

山光悦鸟性，潭影空人心。

万籁此都寂，但余钟磬音。

赏析 这是一首题壁诗，语言朴素，格律变通。诗旨在赞美后禅院景色之幽静，抒发诗人寄情山水之胸怀。"曲径通幽处，禅房花木深"这两句描绘出了这特定境界中所独有的禅意。

宿王昌龄隐居

<div align="right">常　建</div>

清溪深不测，隐处惟孤云。

松际露微月，清光犹为君。

茅亭宿花影，药院滋苔纹。

余亦谢时去，西山鸾鹤群。

赏析 这是一首山水隐逸诗。诗人巧妙地抓住王昌龄从前隐居的旧地，深情地赞叹隐者王昌龄的清高品格和隐逸生活的高尚情趣，诚挚地表达讽劝和期望仕者王昌龄归来的意向。

云母屏风烛影深，长河渐落晓星沉。

八月秋高风怒号，卷我屋上三重茅。

正是江南好风景，落花时节又逢君。

风

李峤

解落三秋叶，

能开二月花。

过江千尺浪，

入竹万竿斜。

赏析 这是一首描写风的小诗，它从动态上对风进行了诠释。风在诗人的笔下变得形象生动，读后仿佛满纸是飒飒的风声，似乎手可捧、鼻可闻、耳可听。

从军行

王昌龄

青海长云暗雪山，

孤城遥望玉门关。

黄沙百战穿金甲，

不破楼兰终不还。

赏析 这首诗通过对边塞战事场景的描绘，表现了戍边战士的崇高精神。虽然环境恶劣、战斗频繁，但将士的报国之志却没有因此而消磨，反而变得更加坚定。

寻隐者不遇

贾岛

松下问童子，

言师采药去。

只在此山中，

云深不知处。

赏析 "松下问童子"从表层上交代了作者寻访隐者未得，而深层上则暗示隐者傍松结茅，以松为友，渲染出隐者高逸的生活情致。

春宫曲

王昌龄

昨夜风开露井桃，

未央前殿月轮高。

平阳歌舞新承宠，

帘外春寒赐锦袍。

赏析 这是一首借汉武帝卫皇后事咏唐代宫闱的宫怨诗。该诗揭露了封建帝王喜新厌旧、荒淫腐朽的生活。诗写春宫之怨，却无怨语怨字，明写新人受宠的情状，暗抒旧人失宠之怨恨。

十字符

十 —— 横末上挑

十	十		十		十	十
克	克		克		克	克

夜泊牛渚怀古

李 白

牛渚西江夜，青天无片云。

登舟望秋月，空忆谢将军。

余亦能高咏，斯人不可闻。

明朝挂帆去，枫叶落纷纷。

赏析 诗人怀念晋代的袁宏曾为谢尚赏识，而叹自己才华满腹却怀才不遇，不禁感慨深沉。全诗不受格律的束缚，通篇无对仗，用语自然清新，给人一种潇洒自然、风流自赏的风韵。

蜀先主庙

刘禹锡

天地英雄气，千秋尚凛然。

势分三足鼎，业复五铢钱。

得相能开国，生儿不象贤。

凄凉蜀故伎，来舞魏宫前。

赏析 这首诗是凭吊古人的，也可以看成史论诗。全诗主要在于称颂刘备，而贬讥刘禅。诗的前半部分写功德，后半部分写衰败，深刻提示了古今衰亡的教训：国家的盛衰兴亡，关键在于人。

飞花令
风 ❶

风急天高猿啸哀，渚清沙白鸟飞回。

长风破浪会有时，直挂云帆济沧海。

大漠风尘日色昏，红旗半卷出辕门。

登乐游原

李商隐

向晚意不适，

驱车登古原。

夕阳无限好，

只是近黄昏。

赏析 这首诗反映了作者的伤感之情。当诗人为排遣"意不适"的情怀而登上乐游原时，看到了一轮辉煌灿烂的黄昏斜阳，于是发出感慨。

嫦 娥

李商隐

云母屏风烛影深，

长河渐落晓星沉。

嫦娥应悔偷灵药，

碧海青天夜夜心。

赏析 诗中所抒写的孤寂感以及由此引起的"悔偷灵药"式的情绪，融入了诗人独特的现实人生感受，表现出一种浓重伤感的美。

江 雪

柳宗元

千山鸟飞绝，

万径人踪灭。

孤舟蓑笠翁，

独钓寒江雪。

赏析 诗人只用二十个字，就描绘出一幅幽静寒冷的江山雪景图，意境幽僻，情调凄寂，表达了摆脱世俗、超然物外的清高孤傲之情。

夜雨寄北

李商隐

君问归期未有期，

巴山夜雨涨秋池。

何当共剪西窗烛，

却话巴山夜雨时。

赏析 这首诗语言朴素流畅，情真意切。"巴山夜雨"首末重复出现，令人回肠荡气。"何当"紧扣"未有期"，有力地表现了作者思归的急切心情。

f 字符

往左下倾斜　　横末端上挑

广

广　广　　广　广

存　存　　存　存

15

渡荆门送别

<div align="right">李　白</div>

渡远荆门外，来从楚国游。

山随平野尽，江入大荒流。

月下飞天镜，云生结海楼。

仍怜故乡水，万里送行舟。

赏析 诗人用高度凝练的语言，以移步换景的手法，描绘出了长江中游数万里山势与水流的景色，容量丰富，意境高远，风格雄健。全诗表达了诗人对祖国大好河山的热爱与赞美，及对故乡的依依惜别之情。

送友人

<div align="right">李　白</div>

青山横北郭，白水绕东城。

此地一为别，孤蓬万里征。

浮云游子意，落日故人情。

挥手自兹去，萧萧班马鸣。

赏析 这是一首情意深长的送别诗，新颖别致，色彩明丽，充满诗情画意。诗人通过对送别环境的刻画、气氛的渲染，表达出对友人的依依惜别之意。

飞花令 月 ❷

秦时明月汉时关，万里长征人未还。

烟笼寒水月笼沙，夜泊秦淮近酒家。

离别家乡岁月多，近来人事半消磨。

塞下曲四首·其三

卢纶

月黑雁飞高，
单于夜遁逃。
欲将轻骑逐，
大雪满弓刀。

赏析 这首诗描写的是雪夜破敌的情景，表现了将军以及麾下士兵的英雄气慨。此诗用字精练，节奏明快，给人一种豪迈洒脱之感。

咏柳

贺知章

碧玉妆成一树高，
万条垂下绿丝绦。
不知细叶谁裁出，
二月春风似剪刀。

赏析 这是一首描写柳树的咏物诗，从整体到局部，细腻地描绘了柳树的特征，通过对柳树的赞美，进一步歌颂春天。

马诗

李贺

大漠沙如雪，
燕山月似钩。
何当金络脑，
快走踏清秋。

赏析 这首诗看起来是写马，其实是借马来抒情，抒发诗人怀才不遇、不被统治者赏识的感慨，以及热切期望自己的抱负得以施展、为国建立功业的愿望。

回乡偶书

贺知章

少小离家老大回，
乡音无改鬓毛衰。
儿童相见不相识，
笑问客从何处来。

赏析 这首诗是作者晚年之作，充满生活情趣。诗人在抒发久客他乡的伤感的同时，也写出了久别回乡的亲切感。

K 字符

竖写直　撇短、点长

长　长　长　长　长
衣　衣　衣　衣　衣

宿业师山房待丁大不至

<div align="right">孟浩然</div>

夕阳度西岭，群壑倏已暝。

松月生夜凉，风泉满清听。

樵人归欲尽，烟鸟栖初定。

之子期宿来，孤琴候萝径。

赏析 这首诗描写诗人在山中等候友人的情景。全诗不仅表现出山中从薄暮到深夜的时令特征，而且融合着诗人期盼知音的心情，境界清新幽静，语言委婉含蓄。

与诸子登岘山

<div align="right">孟浩然</div>

人事有代谢，往来成古今。

江山留胜迹，我辈复登临。

水落鱼梁浅，天寒梦泽深。

羊公碑尚在，读罢泪沾襟。

赏析 诗人登临岘山，凭吊羊公碑，想到自己空有抱负，不觉分外悲伤，泪湿衣襟。全诗借古抒怀、触景生情，感生命之短暂，表怀才不遇之悲伤。

飞花令 月 ①

月落乌啼霜满天，江枫渔火对愁眠。

晓月暂飞高树里，秋河隔在数峰西。

今夜月明人尽望，不知秋思落谁家。

秋夜寄丘员外

韦应物

怀君属秋夜,
散步咏凉天。
空山松子落,
幽人应未眠。

赏析·这首诗表达了作者在秋夜对隐居朋友的思念之情。全诗不以浓烈的字词吸引读者,而是从容落笔,浅浅着墨,语淡而情浓,言短而意深。

滁州西涧

韦应物

独怜幽草涧边生,
上有黄鹂深树鸣。
春潮带雨晚来急,
野渡无人舟自横。

赏析·这是一首写景的小诗,描写春游滁州西涧赏景和晚潮带雨的野渡所见。诗写得表面平淡,但内蕴深厚,含蓄地流露出复杂的情感和思绪,交融着恬淡的心境和忧伤的情怀。

蝉

虞世南

垂緌饮清露,
流响出疏桐。
居高声自远,
非是藉秋风。

赏析·这是一首托物寓意的小诗,以蝉的高贵品格自喻,表达了诗人对自己内在品格的赞美,表现了一种雍容不迫的风度和气韵。

凉州词

王翰

葡萄美酒夜光杯,
欲饮琵琶马上催。
醉卧沙场君莫笑,
古来征战几人回?

赏析·这首诗是咏边塞情景之名曲。全诗写的是艰苦荒凉的边塞的一次盛宴,描摹了征人们开怀痛饮、尽情酣醉的场面。

P 字符

写直、写长 —— P —— 绕圈

P	P		P	P	
即	即		即	即	

过故人庄

孟浩然

故人具鸡黍，邀我至田家。

绿树村边合，青山郭外斜。

开轩面场圃，把酒话桑麻。

待到重阳日，还来就菊花。

赏析 这是一首田园诗，描写农家恬静闲适的生活情景，也写老朋友的情谊。诗人以亲切的语言、如话家常的形式，写了从往访到告别的过程。全诗感情真挚、诗意醇厚。

望洞庭湖赠张丞相

孟浩然

八月湖水平，涵虚混太清。

气蒸云梦泽，波撼岳阳城。

欲济无舟楫，端居耻圣明。

坐观垂钓者，徒有羡鱼情。

赏析 这是一首干禄诗。诗前四句泛写洞庭湖波澜壮阔，象征开元的清明政治；后四句即景生情，抒发个人烦闷不得仕的苦衷。全诗颂张丞相，不亢不卑，十分得体。

去年今日此门中，人面桃花相映红。

溪云初起日沉阁，山雨欲来风满楼。

千里黄云白日曛，北风吹雁雪纷纷。

登鹳雀楼

王之涣

白日依山尽，
黄河入海流。
欲穷千里目，
更上一层楼。

赏析 诗人运用极其朴素、浅显的语言，高度概括了万里河山的景象。诗人在登高望远中表现出来的不凡的胸襟抱负，反映了盛唐时期人们积极向上的进取精神。

凉州词

王之涣

黄河远上白云间，
一片孤城万仞山。
羌笛何须怨杨柳，
春风不度玉门关。

赏析 这是一首雄浑苍凉的边塞诗，前两句写景，后两句抒情。此诗以一种特殊的视角描绘了黄河远眺的特殊感受，旨在写凉州险僻，征人的艰辛与思乡情绪。

行军九日思长安故园

岑 参

强欲登高去，
无人送酒来。
遥怜故园菊，
应傍战场开。

赏析 这首诗表现的不是一般的节日思乡，而是对国事的忧虑和对战乱中人民疾苦的关切。表面看来写得平直朴素，实际构思精巧、情韵无限，是一首言简意深、耐人寻味的抒情佳作。

逢入京使

岑 参

故园东望路漫漫，
双袖龙钟泪不干。
马上相逢无纸笔，
凭君传语报平安。

赏析 这首诗语言自然质朴，信手拈来，既有生活味，又有人情味。诗人通过书信一事，表现了旅途的颠沛流离和思乡的肝肠寸断。

S 字符

稍平　心　末端回带

酬张少府

<div align="right">王　维</div>

晚年惟好静，万事不关心。

自顾无长策，空知返旧林。

松风吹解带，山月照弹琴。

君问穷通理，渔歌入浦深。

赏析 这是一首赠友诗。全诗着意自述"好静"之志趣，写自己对闲适生活的快意，表面上看似乎很豁达，但字里行间还是可以看出诗人的失落与苦闷之情。

汉江临眺

<div align="right">王　维</div>

楚塞三湘接，荆门九派通。

江流天地外，山色有无中。

郡邑浮前浦，波澜动远空。

襄阳好风日，留醉与山翁。

赏析 这首诗以淡雅的笔墨描绘了汉江周围壮丽的景色，格调清新，意境开阔，气魄宏大，充满了乐观情绪，表达了诗人追求美好境界、希望寄情山水的思想感情。

飞花令

日 ❶

日照香炉生紫烟，遥看瀑布挂前川。

白日放歌须纵酒，青春作伴好还乡。

梁园日暮乱飞鸦，极目萧条三两家。

行 宫

元 稹

寥落古行宫,
宫花寂寞红。
白头宫女在,
闲坐说玄宗。

赏析 全诗以特别的视角和凝练的语言,表现了唐玄宗昏庸误国的事实,抒发了时移世迁的盛衰之感。全诗以小见大,巧妙含蓄。

蜂

罗 隐

不论平地与山尖,
无限风光尽被占。
采得百花成蜜后,
为谁辛苦为谁甜?

赏析 这是一首咏物诗,也是一首哲理诗,诗中赞美了蜜蜂辛勤劳动的高尚品格,也暗喻了诗人对不劳而获的人的痛恨和不满。

何满子

张 祜

故国三千里,
深宫二十年。
一声《何满子》,
双泪落君前!

赏析 短短二十字,写宫人的悲苦,令人一唱三叹,感慨系之。诗中每一句都嵌着一个数字,句与句基本对偶,简括凝练,强烈有力。

乞 巧

林 杰

七夕今宵看碧霄,
牵牛织女渡河桥。
家家乞巧望秋月,
穿尽红丝几万条。

赏析 这首诗描写了民间七夕乞巧的盛况,是一首想象丰富、流传很广的古诗。诗句浅显易懂,涉及家喻户晓的神话传说故事,表达了少女们乞取智巧、追求幸福的美好心愿。

t 字符

横往右上斜　右侧平齐

士

士	士		士		士	士
坛	坛		坛		坛	坛

山居秋暝

王　维

空山新雨后，天气晚来秋。

明月松间照，清泉石上流。

竹喧归浣女，莲动下渔舟。

随意春芳歇，王孙自可留。

赏析 这是一首写山水的名诗，于诗情画意中寄托诗人的高洁情怀和对理想的追求。全诗通过对山水的描绘寄慨言志，含蕴丰富，耐人寻味。"明月松间照，清泉石上流"实乃千古佳句。

使至塞上

王　维

单车欲问边，属国过居延。

征蓬出汉塞，归雁入胡天。

大漠孤烟直，长河落日圆。

萧关逢候骑，都护在燕然。

赏析 这首诗既反映了边塞生活，也表达了诗人由于被排挤而产生的孤独、悲伤之情，以及在大漠的雄浑景色中情感得到熏陶、升华后产生的慷慨悲壮之情，显露出诗人的豁达情怀。

飞花令
地
❷

不论平地与山尖，无限风光尽被占。

佳近滥江地低湿，黄芦苦竹绕宅生。

弱柳青槐拂地垂，佳气红尘暗天起。

渡汉江
宋之问

岭外音书绝,
经冬复立春。
近乡情更怯,
不敢问来人。

赏析 本诗意在写思乡情切,真实地刻画了诗人久别还乡,即将到家时激动而又复杂的心情。语极浅近,意颇深邃;描摹心理,熨帖入微;不矫揉造作,自然至美。

枫桥夜泊
张 继

月落乌啼霜满天,
江枫渔火对愁眠。
姑苏城外寒山寺,
夜半钟声到客船。

赏析 这是写羁旅之思的名作。诗人细腻地讲述了一个客船夜泊者对江南深秋夜景的观察和感受,勾画了月落乌啼、霜天寒夜、江枫渔火、孤舟客子等景象,有景有情、有声有色。

送崔九
裴迪

归山深浅去,
须尽丘壑美。
莫学武陵人,
暂游桃源里。

赏析 这是一首劝勉诗,全诗用语浅淡,近乎口语,或用典,或正劝,或反讽,喻之以理,晓之以情,蕴含着浓郁的朋友情谊,含意颇为深远。

别董大
高 适

千里黄云白日曛,
北风吹雁雪纷纷。
莫愁前路无知己,
天下谁人不识君?

赏析 这首诗勾勒了送别时晦暗寒冷的愁人景色,诗人身处困顿却不沮丧,表露出对友人远行的依依惜别之情,也展现出诗人豪迈豁达的胸襟。

U 字符

圆转　乚　钩向上

乚 乚　乚　乚 乚

尤 尤　尤　尤 尤

登岳阳楼

杜　甫

昔闻洞庭水，今上岳阳楼。

吴楚东南坼，乾坤日夜浮。

亲朋无一字，老病有孤舟。

戎马关山北，凭轩涕泗流。

赏析 这首诗是登岳阳楼而望故乡的触景感怀之作。诗人借景抒情，运用凝练的语言，描绘了一幅宏伟壮丽的洞庭图，表达了政治生活坎坷、漂泊天涯、怀才不遇、报国无门的凄凉落寞之情。

别房太尉墓

杜　甫

他乡复行役，驻马别孤坟。

近泪无干土，低空有断云。

对棋陪谢傅，把剑觅徐君。

唯见林花落，莺啼送客闻。

赏析 这是一首叙写与房琯交谊的追悼诗。诗篇布局严谨，前后关联十分紧密，刻画出一个幽静肃穆的场景，表现了诗人对老友的思念，以及对国事的担忧和叹息之情。

飞花令　地 ❶

地下若逢陈后主，岂宜重问《后庭花》！

天地肃清堪四望，为君扶病上高台。

中庭地白树栖鸦，冷露无声湿桂花。

终南望余雪

祖咏

终南阴岭秀，

积雪浮云端。

林表明霁色，

城中增暮寒。

赏析 这首诗主要描写终南山的余雪,全诗咏物寄情,意在言外,精练含蓄,朴实俏丽,意境清幽,给人以清新之美。

早春呈水部张十八员外

韩愈

天街小雨润如酥，

草色遥看近却无。

最是一年春好处，

绝胜烟柳满皇都。

赏析 这首诗运用简朴的文字,赞美了早春小雨后长安街上万物复苏、草木萌动的景象。刻画细腻,造句优美,构思新颖,给人一种早春时节湿润、舒适和清新之美感,表达了诗人对春天的热爱和赞美之情。

听筝

李端

鸣筝金栗柱，

素手玉房前。

欲得周郎顾，

时时误拂弦。

赏析 这首小诗轻捷洒脱,寥寥数语,就展示出一幅线条流畅、动态鲜明的弹筝女子速写图。

月夜

刘方平

更深月色半人家，

北斗阑干南斗斜。

今夜偏知春气暖，

虫声新透绿窗纱。

赏析 这是一首描写春天月夜景色的诗。诗人从虫声中感受春的气息,从寒气袭人中写出春的暖意,全诗构思新颖,用语清新细腻,表达了诗人对春临人间的喜悦之情。

V 字符

倾斜 レ

レ	レ		レ	レ		レ	レ
竹	竹		竹	竹		竹	竹

春 望

杜 甫

国破山河在，城春草木深。

感时花溅泪，恨别鸟惊心。

烽火连三月，家书抵万金。

白头搔更短，浑欲不胜簪。

赏析 全诗忧国、伤时、念家、悲己，显示了诗人一贯心系天下、忧国忧民的博大胸怀，这正是本诗沉郁悲壮、真挚自然的内在原因。诗的语言平直，情景兼备，感情强烈，内容丰富，格律严谨。

月夜忆舍弟

杜 甫

戍鼓断人行，边秋一雁声。

露从今夜白，月是故乡明。

有弟皆分散，无家问死生。

寄书长不达，况乃未休兵。

赏析 诗人于战乱中颠沛流离，历尽国难家忧，心中满腔悲愤，望秋月而思念手足兄弟，寄托萦怀家国之情。全诗层次井然，首尾照应，结构严密，环环相扣。

飞花令
天
❷

角声满天秋色里，塞上燕脂凝夜紫。

此曲只应天上有，人间能得几回闻。

三山半落青天外，二水中分白鹭洲。

哥舒歌
西鄙人

北斗七星高，
哥舒夜带刀。
至今窥牧马，
不敢过临洮。

赏析 这首诗是唐代西北边民对唐朝名将哥舒翰的颂歌，既颂扬哥舒翰抵御吐蕃侵扰、安定边疆的事迹，同时也表达出人民渴望和平，希望过上安定生活的愿望。

金陵图
韦庄

江雨霏霏江草齐，
六朝如梦鸟空啼。
无情最是台城柳，
依旧烟笼十里堤。

赏析 这是一首凭吊六朝古迹的诗，以自然景物的"依旧"暗示人世的沧桑，以物的无情反托人的伤痛，而在对历史的感慨之中暗寓伤今之意，采用了虚处传神的艺术表现手法。

春 怨
金昌绪

打起黄莺儿，
莫教枝上啼。
啼时惊妾梦，
不得到辽西。

赏析 这是一首春闺望夫诗。第一句写"打起黄莺"，第二句写原因是"莫教啼"，第三句写"莫教啼"的目的是不使其"惊妾梦"，环环相扣，句句相承。

征人怨
柳中庸

岁岁金河复玉关，
朝朝马策与刀环。
三春白雪归青冢，
万里黄河绕黑山。

赏析 这是一首边塞诗。诗人分别从时间和空间两个角度着墨，用极为凝练的语言，通过对繁忙枯燥的征战生活和边塞荒凉环境的描写，来表现征人的怨，字里行间都蕴含着怨情，让人读来回肠荡气。

X 字符 撇末上挑，顺势写下一笔 左边低、右边高

乂 乂 乂 乂 乂
凶 凶 凶 凶 凶

五言八句古诗

春夜喜雨

杜 甫

好雨知时节，当春乃发生。
随风潜入夜，润物细无声。
野径云俱黑，江船火独明。
晓看红湿处，花重锦官城。

赏析 这是一首描绘并赞美春雨的诗。题目中的"喜"字统摄全篇。全诗八句，虽没出现一个"喜"字，但诗人的喜悦之情溢于言表，表达了诗人热爱生活、热爱劳动人民的思想情感。

望 岳

杜 甫

岱宗夫如何？齐鲁青未了。
造化钟神秀，阴阳割昏晓。
荡胸生曾云，决眦入归鸟。
会当凌绝顶，一览众山小。

赏析 这首诗通过描绘泰山雄伟磅礴的景象，热情赞美了泰山高大巍峨的气势和神奇秀丽的景色，流露出诗人对祖国山河的热爱之情，表现了诗人青年时期的雄心壮志及对前途的乐观和自信。

飞花令
天 ①

天门中断楚江开，碧水东流至此回。
念天地之悠悠，独怆然而涕下！
同是天涯沦落人，相逢何必曾相识！

23

朝辞白帝彩云间

千里江陵一日还

两岸猿声啼不住

轻舟已过万重山

日照香炉生紫烟

遥看瀑布挂前川

飞流直下三千尺

疑是银河落九天

癸卯初秋 荆霄鹏书

好雨知时节，当春乃发生。
随风潜入夜，润物细无声。
野径云俱黑，江船火独明。
晓看红湿处，花重锦官城。

荆霄鹏书于太原听雨轩

岱宗夫如何，齐鲁青未了。
造化钟神秀，阴阳割昏晓。
荡胸生曾云，决眦入归鸟。
会当凌绝顶，一览众山小。

空山新雨后

天气晚来秋明月

松间照清泉石上流竹

喧归浣女莲动下渔舟随

意春芳歇王孙自可留单车

欲问边属国过居延征蓬出

汉塞归雁入胡天大漠孤

烟直长河落日圆萧关

逢候骑都护在燕然

荆霄鹏书

c

相见时难别亦难，东风无力百花残。
春蚕到死丝方尽，蜡炬成灰泪始干。
晓镜但愁云鬓改，夜吟应觉月光寒。
蓬山此去无多路，青鸟殷勤为探看。

锦瑟无端五十弦，一弦一柱思华年。
庄生晓梦迷蝴蝶，望帝春心托杜鹃。
沧海月明珠有泪，蓝田日暖玉生烟。
此情可待成追忆，只是当时已惘然。

李商隐诗二首　荆青鹏书

E

F